目錄

拐彎輛級轎噹 一

棚跨司醫吉 二

扯積偏債坑北京 三

撞汽車樓啦牽 四

糊塗萬書古寫 五

碰計阻撓取搬 六

翻哟閃由揮控 七

擔若超欠欺搆 八

將血栓威例山 九

咋扔咱田負責 十

推抑咱擺徘徊 十一

模茶葉攪喝暫 十二

馬聚縈簽護粒 十三

撒息尺柱丁擱 十四

伽漂豐納統拽 十五

交換光喇究瑜 十六

唱轉載互倆笑 十七

鬧嘛轟辰蓮鳥 十八

距操縱膽窩謗 十九

嘟言喜歡牢惹 二十

句野語莫嘀哩 二一

壓肯狼狽倍分 二二

準義傷損麻煩 二三

享弄泥丸宮蹲 二四

植半口躺床花 二五

精採集肢此輩 二六

母玉皇帝掙故 二七

舉報紙疼收王 二八

曲姿終視映伸 二九

死珍貴呢因接 三十

查詞慧探討繞 三一

再幾十年帶來 三二

次滿足既宗教 三三

自己其實高層 三四

他眼處堂往認 三五

隘件事現職業 三六

生活狀態以狹 三七

隔絕強制從走 三八

邊間老讓完全 三九

直間矛盾輕廟 四十

怕官鍵顆放下 四一

專協玩藝抄懂 四二

噹	轎	級	輛	彎	拐
、口口口叮叮叭咝咝咝咛啃噹噹噹	轎轎轎 一厂斤百亘車軒軒軒軒軒軒軒轎	〈幺幺糸糸糸糸紉級級	一厂斤百亘車軒軒輌輌輌輌	絲絲絲絲絲絲彎彎 、宀宀亖言言信結結結結結結絲絲	一十才扩扣扣拐拐

吉	坑	醫	司	跨	棚
一十士吉吉吉	一十土圹坑坑	一丁工医医医医殴殴殴殴殹翳翳翳 醫醫	丁刁司司司	丶口口甲甲足足趴趺趺跨跨	一十才木机枘枘棚棚棚棚

二

京	北	債	偏	積	扯

京：、一六古古京京京

北：一十爿北

債：ノイイ仁佯佳倩倩倩債債

偏：ノイイ个佢佢偏偏

積：一二千千禾禾秤秤稂積積積積積

扯：一十扌扑扯扯

牽	啦	樓	車	汽	撞
、 亠 宀 玄 玄 牽 牽 牽 牽 牽	丶 口 口 口 叶 呀 呀 啦 啦 啦	一 十 才 木 杪 杪 栖 栖 楄 榊 樓 樓 樓	一 一 戸 百 亘 車	、 、 氵 氵 汽 汽 汽	一 十 扌 扩 护 护 护 �撞 撞 撞 撞

四

寫	古	書	萬	塗	糊

寫：丶 宀 宀 宀 宀 宀 宀 宿 宭 寫 寫 寫 寫

古：一 十 十 古 古

書：フ ㇇ ㇋ 聿 聿 書 書 書

萬：丶 艹 艹 艹 苎 苩 苩 萬 萬 萬 萬

塗：丶 氵 氵 汃 泠 泠 涂 涂 涂 塗

糊：丶 丷 半 米 米 料 料 粘 糊 糊 糊

搬	取	撓	阻	計	碰
一十扌扌扔扔捛捛搬搬搬	一丆冂冃耳取取	一十扌扌扙扝扝捿捿撓	乛阝阝阝阻阻阻	丶亠宀言言言計	一丆石石矿矿砰砰碰碰碰

控	揮	由	閃	喲	翻
一十才才扩护护控控控	一十才才扩护护揮揮揮	丨口日由由	丨冂冃冃門門門門閃	丶口口叼叼咚咚哟哟	丿丿丷乊平乑采采番番番翻翻翻翻翻

搆	欺	欠	超	若	擔
一	一	丿	一	丶	一
十	十	勺	十	艹	扌
扌	廿	勺	土	艹	扌
扩	廿	欠	丰	艹	护
扩	甘		丰	艹	护
扚	甘		走	芏	护
扚	其		起	芊	护
搆	其		起	若	擔
搆	其		超	若	擔
搆	欺		超		擔
搆	欺		超		擔
	欺				擔

山	例	威	栓	血	將
丨山山	ノイイ伊伊伊例例	一厂厂戶反威威威	一十才木松松栓栓	ノイム血血血	丬丬丬丬丬丬丬丬將將

責	負	田	疑	扨	咋
一二キ主丰青青青青責責責	ノク个个角角角角負負	丨冂冃田田	一ヒヒヒ匕呈呈矣矣知知知知疑疑	一十扌扨扨	丨口口叮叮咋咋

徊	徘	擺	咱	抑	推
ノ 彳 彳 彳 徊 徊 徊 徊	ノ 彳 彳 彳 徘 徘 徘 徘	擺 擺 一 十 扌 扩 扩 扌 扩 扩 捛 擤 擤 擤 擺	丶 口 口 叮 叭 咱 咱 咱	一 十 扌 扌 扣 抑	一 十 扌 扩 扩 拃 推 推 推

暫	喝	攪	葉	茶	模
一厂丙丙百百直車軒軒軒軒斬斬暫暫	丶口口叮叮叮叮叮喝喝喝	挫挫挫挫攪攪攪	一十十十十十廿芏苹苹苹苹華葉葉	丶十艹艹节芩苶茶茶	一十才才札杧杧枆枆楷楷模模

粒	護	簽	桀	聚	馬
、 丷 半 米 米 米 米 粒 粒 粒	、 亠 亠 言 言 言 言 訝 誰 誰 誰 護 護 護 護	、 亼 竹 竹 竹 竹 竹 竹 竹	丿 夕 夕 夕 夕 桀 桀 桀	一 丆 月 月 且 取 取 聚 聚 聚 聚	一 厂 厂 厂 厇 馬 馬 馬 馬

擱	丁	柱	尺	息	撒
擱 一 扌 扌 扣 扣 扣 押 押 押 捫 捫 擱 擱 擱	一 丁	一 十 才 木 木 杧 枋 柱	フ コ 尸 尺	丶 亻 竹 自 自 自 息 息 息	一 扌 扌 扩 扌 扩 撝 撝 撝 撒 撒

拽	統	納	豐	漂	伽
一十才扫扫扫抴拽	ㄥㄠㄠㄠ糸糸糸紅紵紵統	ㄥㄠㄠㄠ糸糸紒納納	一ㄇㄇㄇ相相相拱拱曲曲豐豐豐豐豐	、ミ氵氵沪沪洒洒洒漂漂漂	ノイ仃伽伽伽伽

瑜	究	喇	光	换	交
一二 千 丢 玎 玲 玲 玲 瑜 瑜 瑜 瑜	、 宀 宀 宛 究 究	丨 口 口 叮 叭 呐 呐 唎 唎 唻 喇 喇	丨 丬 业 业 光	一 十 扌 扩 护 拧 换 换 换 换	、 二 广 六 亢 交

笑	倆	互	載	轉	唱
ノ　ト　トト　ケケ　竹　竹竹　竺　竺　竺笑笑	ノ　イ　イ　イ　イ　何　何　何　何	一　工　互互	一　十　土　丰　青　青　青　壹　壹　載載載	一　厂　戶　百　亘　車　車　車　斬　軻　軻　軻　輔　輔　轉轉	、　口　口　叩　叩　叩　叩　唱　唱　唱

鳥	蓮	辰	轟	嘛	鬧	
ノイ竹白白 自鳥鳥 鳥鳥 鳥	丶十十艹艹 芦芦芦莒 苩莗莲蓮 蓮蓮蓮 蓮	一厂厂厅辰 辰辰	轟 轟轟 轟轟轟 轟	一厂厂户自車 車車車車 事喜書書書 轟轟轟轟	丶口口口广呀 呀呀呀麻 麻麻嘛嘛 嘛嘛	一厂厂厂厂厂 厂厂厂厂厂 厂鬥鬥鬥 鬧鬧鬧

謗	窩	膽	縱	操	距

謗　窩　膽　縱　操

距

惹	牢	歡	喜	言	嘟
丶十十艹艹艹若若 若惹惹惹	丶丷宀宀空牢	艹艹萑萑萑歡歡歡 丶丷丬丬丬丬丬苩苩萏萏萏萏萑萑萑	一十士吉吉吉吉直壴喜喜	丶亠亠言言言言	丨口口口口叱哕哕哕哜哜哜哜嘟嘟

哩	嘀	莫	語	野	句
丨 口 叮 叮 哩 哩 哩	丨 口 叮 呤 哨 哨 嘀 嘀 嘀 嘀	丶 艹 艹 苩 苩 苩 莫 莫	丶 言 言 訂 語 語 語 語	丨 日 旦 甲 野 野 野 野	勹 勹 句 句

分	倍	狼	鼠	肯	壓

壓

一 厂 厂 厂 厂 厂 厂 厌 厌 厭 厭 厭 壓

肯
丨 卜 止 止 肯 肯 肯

鼠
丶 丶 ⺌ 臼 臼 臼 鼠 鼠 鼠 鼠

狼
丿 犭 犭 狴 狼 狼 狼 狼

倍
丿 亻 伫 伫 位 位 倍 倍 倍

分
丿 八 分 分

煩	麻	損	傷	義	準
、ソ火火灯炉炉炳炳煩煩煩煩	、一广广庁庁庶麻麻麻	一十才扩护护捐捐捐損損	ノイイケ作作作传傷傷傷	、ソソ羊羊羊羊義義義	、ソソ汐汐汁淮淮淮準準

蹲	宮	丸	泥	弄	享
、口口甲甲早早足足足跗跗踏踏踏蹲蹲蹲	、丷宀宀宀宮宮宮	丿九丸	、丶氵沪沪沪泥	一二于王王弄弄	、一亠古亨亨享

植	半	口	躺	床	花
一十才木木朴柿桔椅植植	、丷兰半	丨口口	丿亻丬甪身身射射躬躬躺躺	、丶广庐床床	、艹艹芢芢花花

二五

輩	此	肢	集	採	精

故	掙	帝	皇	玉	母
一十十古古古故故	一十才扩扩护挣挣挣	、二宁方产产帝	、白白白自自皇	一二千玉玉	乙口口母母

王	收	疼	紙	報	舉
一二干王	㇑屮收收收	、一广广疒疒疗疼疼疼	㇈纟纟纟纟紅紙紙	一十土き去幸幸幸報報	舉 ㇐卜与旸旸剜鹍鹍鹍鹍與與與舉

伸	映	視	終	姿	曲
ノイ们们伸伸伸	丨刀月日旷旷映映	、ラ礻礻礻礽視視視	乚幺幺幺糸糸糸終終終	一ニ次次姿姿姿	丨冂冂由曲曲

接	因	呢	貴	珍	死
一十才扩护护拝接接	丨冂冃困因	丶口口叮叭呢呢	丶口口中虫串貴貴貴貴	一三干王玝玪珍珍	一厂万歹死死

繞　討　探　慧　詞　查

繞繞　`亠讠言討討　一十才扩护按探探　一三丰丰丰彗彗彗彗慧慧　`亠讠言訇訇訇訇詞　一十才木杏杏查

繞
`幺幺幺幺糸紂紂絆絆繞繞繞繞繞

來	帶	年	十	幾	再
一十十十夾來來來	一十卄卄卅卅卅带带带	丿仁仨仨年	一十	幺幺幺幻幻幺羍幾幾幾幾	一丆闬闬再再

教	宗	既	足	滿	次
一十土尹考孝孝孝孝教教	、宀宀宁宇宗宗	フョョ曰月尸尸既既	丶口口甲甲尸足	丶氵氵汁汁泔泔泔滿滿滿滿滿	一二ソ分次

層	高	實	其	己	自
ㄱㄱㄕㄕㄕㄕ屄屄屄屉屄屄層層層	丶一亠古古古高高高高	丶丶宀宀宀宀宀宵宵宵宵宵實	一十廿廿甘甘其其	ㄱㄱ己	丶丿自自自自

認	往	堂	處	眼	他
、 亠 亠 言 言 言 訒 訒 訒 認 認 認	ノ ク 彳 彳 祥 往 往	▪ ツ ツ ツ ツ 尚 尚 堂 堂	、 上 声 卢 虍 虍 虘 虗 處 處	丨 冂 月 目 目 刞 甲 眼 眼 眼	ノ 亻 亻 仲 他

業	職	現	事	件	隘
一丨𠂉𠁼𠁼业业业竹竹兴業業業	職職 一厂F耳耳耳耳耳耵聍聹職職職	一二千王玗玗玥玥現	一丆丌戸写写事	ノイ仁仵件	了阝阝阝阱阤阤阤阤隘

狹	以	態	狀	活	生
ノ オ 犭 犷 狪 狮 狮 狹 狹	一 レ レ 以	ム ム ナ 育 育 能 能 能 態 態 態	㇇ 丬 丬 ソ 汁 狀 狀	丶 氵 氵 汗 汗 汗 活 活	ノ ᅡ ヒ 牛 生

走	從	制	強	絕	隔
一十土キキ走走	ノクイイ彳彳彳彳彳彳彳從從	ノヒニ午牛制制	フコ弓弘弘弘強強強	ㄠㄠ幺幺糸糸糸紹紹絕絕	フヲ阝阝阝阝阝隔隔隔隔隔

全	完	讓	老	深	邊

全
ノ入入全全全

完
丶丷宀宀宇完

讓
讠讠讠讠讠讠讠讠讠讠讠
言言言言言言言言言言

（讓 stroke column）
讠讠讠讠讠讠讠讠讠讠讠
諄諄諄諄諄諄諄諄諄諄
讓讓讓讓

老
一十土耂老老

深
丶丶氵氵汀浐浐浑深深

邊
邊邊邊
丶宀白白白白自皀臯臱臱
邊邊邊

廟	輕	盾	矛	間	直
、 一 广 广 庐 庐 庐 庐 庐 庙 庙 廟 廟 廟 廟	一 广 百 亘 車 車 軒 輕 輕 輕 輕 輕	一 厂 厂 斤 斤 盾 盾 盾 盾	フ マ 予 予 矛	一 丨 丨 丬 門 門 門 門 門 間 間 間 間	一 十 十 古 古 首 首 直

下	放	顆	鍵	官	怕
一丁下	、一方方がが放放	顆 、ロ日旦甲甲果果果顆顆顆顆顆	鍵 ノ人ヒ牟牟牟金金釒釒釕鍵鍵鍵	、ハウ宀官官官	、忄忄忄怕怕怕

懂	抄	藝	玩	協	專

懂懂懂懂懂懂懂懂懂懂懂懂懂
、亻忄忄忄忄忄忄忄忄忄忄忄懂懂懂

一十扌扑扑抄

藝藝藝
、十卄卝芅芏芖芸莉蓺藝藝藝

一二干王玗玩玩

一十廿扐协協協協

一𠃋厅币币甫甫叀叀重專專

漢字練習
國字 筆畫順序練習簿 參
鋼筆練習本

作　　者　余小敏
美編設計　余小敏
發 行 人　愛幸福文創設計
出 版 者　愛幸福文創設計
　　　　　新北市板橋區中山路一段160號
　　　　　發行專線　0936-677-482
　　　　　匯款帳號　國泰世華銀行(013)
　　　　　　　　　　045-50-025144-5
代 理 商　白象文化事業有限公司
　　　　　401台中市東區和平街228巷44號
　　　　　電話　04-22208589

印　　刷　卡之屋網路科技有限公司
初版一刷　2021年10月
定　　價　一套四本　新台幣399元

蝦皮購物網址
shopee.tw/mimiyu0315

若有大量購書需求，請與客戶服務中心聯繫。

客戶服務中心
地　　址：22065新北市板橋區中
　　　　　山路一段160號
電　　話：0936-677-482
服務時間：週一至週五9:00-18:00
E-mail：mimi0315@gmail.com